卡若琳 著

Carolina

玩轉扭蛋紙機關

美人魚篇

作者的話

還記得小時候上美術課，總有各種不同的課程選項，當時我特別喜歡美勞課，就靠著剪、摺、貼，便可以做出許多新奇好玩的紙玩具。因為對這些紙藝術的極大興趣，因此我一路就讀著美術班成長。雖然美術學校的課程大多以繪畫類為主，但課外我仍不斷地進修立體紙藝的相關課程，也經常購買日本的玩具書研讀與實作，這些經驗都成為現今我從事創作與教學的養分。

之前我出過兩本書，主要是以機關彈跳的結構與生活相片結合的手工相簿，這次第一次出版紙玩具的手作書，並結合時下最流行的扭蛋機，讓大家簡單輕鬆地製作一個屬於自己的扭蛋機台。還記得剛開始跟出版社討論時，原本主要想以基本款的素色扭蛋機讓大家自由發想與創作，後來希望讓大家可以對扭蛋機有更具體的造型概念，可以輕鬆上手，於是最後的成品為一套兩本，各自有男孩、女孩可輕鬆完成的款式──獨角獸、人魚、恐龍。

希望大家會喜歡我這類型的作品。

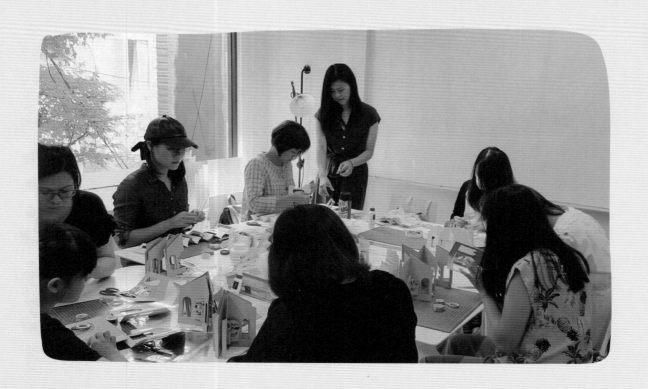

目次

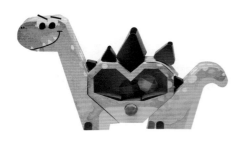

可運用的工具

• 剪刀
• 白膠
• 約 0.5cm 雙面膠
• 小鑷子
• 竹籤（沾白膠用，若用小罐裝的可免）
• 摺線棒（可用手壓或找其他適合的物品替代）
• 紙雕棒（可用筆替代）

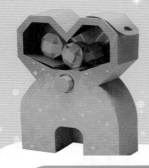

繽紛美人魚

紙型頁碼編號：❶ ～ ❶❹

（示範影片與圖解作法、順序略有不同，請自行選用）

1 請將❶ ～ ❹紙型「心底盒」1 ～ 4 拆卸，
共有 7 個區塊，將摺線都摺好備用。

2 將版型 C 摺線摺好。

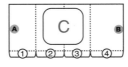

在標示數字①②③④
處對應版型 B 同編號
處，用白膠黏貼。

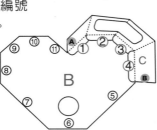

3 版型 E 同上方式對應編號黏貼，
Ⓐ 跟版型 C 貼合。

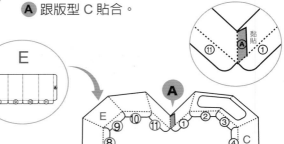

4 版型 I 同上方式對應編號黏貼，
Ⓓ 跟版型 E 貼合。

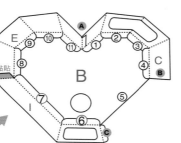

5 版型 G 同上方式對應編號黏貼，
Ⓒ 跟版型 I 貼合、Ⓑ 跟版型 C 貼合。

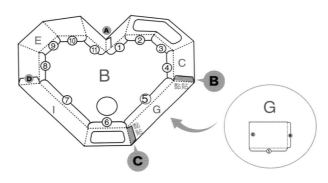

6 版型 K 將兩端黑點處黏貼；版型 L 亦同，呈現兩個三角形，在其中一邊上膠，
尖頂對準底盒 Ⓓ Ⓑ 黏貼。

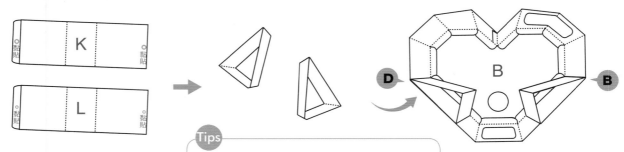

Tips

想黏緊一點可在三角形底部邊緣上膠，
平貼在底盒上。

1 請將 ❺ 紙型「手把機關」拆卸，共有 5 個區塊，將摺線都摺好備用。

2 版型 N 將兩端愛心黏貼。接著在圓點處上膠，像蓋蓋子蓋上，從底部向內輕輕按壓黏貼，呈八角柱狀手把。

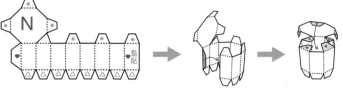

Tips
可用小鑷子輔助按壓更順手喔。

3 隨意揉一點紙塞入手把，讓它堅固，將手把放入版型 Q 中間八角形處，將兩者的三角形對準黏貼。

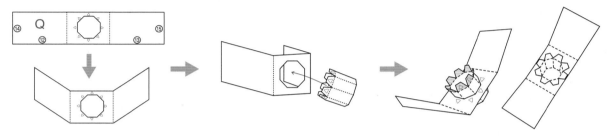

4 將版型 O 圖解粉紅色處對準手把空心方向黏貼，緊密覆蓋住。

5 在標示數字⑫⑬⑭⑮四處對應同編號位置，用白膠黏貼，呈現方盒狀。

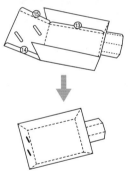

6 將版型 P 穿入方盒的兩個長孔中貼合 **E**，再穿入底盒的圓洞，用版型 M 在盒子底部固定，版型 P 兩端黏貼。

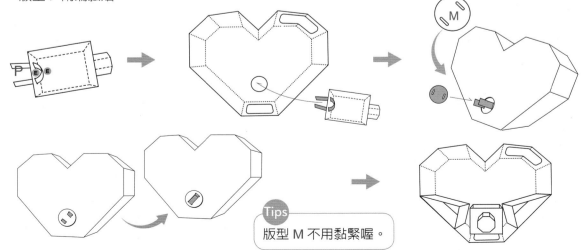

Tips
版型 M 不用黏緊喔。

心型主機台
上蓋：紙型「心蓋子」

1 請將 ❻～❽ 紙型「心蓋子」1～3 拆卸，共有 6 個區塊，將摺線都摺好備用，並請拿出賽珞珞片、雙面膠。

2 在版型 A 背面縷空處沿內緣上雙面膠，貼上賽珞珞片，並依照形狀，修剪多餘的部分。

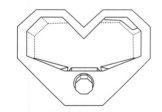

3 將版型 F 上標示⑯⑰⑱⑲處對應與 A 邊緣上同樣的編號，用白膠黏貼。

4 版型 D 同上方式對應編號黏貼，**F** 跟版型 F 貼合。

5 版型 J 同上方式對應編號黏貼，**G** 跟版型 F 貼合。

6 版型 H 同上方式對應編號黏貼，**H** 跟版型 J 貼合、**I** 跟版型 D 貼合。

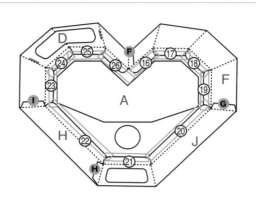

心型主機台
底盒、上蓋組合

1 將上蓋輕輕放上底盒，貼合無縫隙，試試看轉軸可不可以順利旋轉。

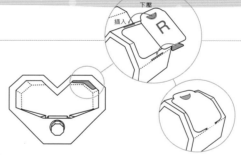

2 將版型 R 的半圓形插銷卡入扭蛋機投入口上方的孔洞中，完成。

主機台、配件組裝

1 拿出剛剛做好的心型主機台。

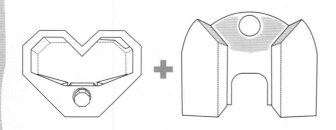

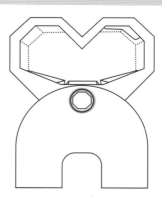

2 將組裝好的人魚柱體，圓圈對準扭蛋轉軸套上，柱體支架和心型盒底部對準黏合，轉軸周圍也可以上膠黏貼。

紙型「人魚」

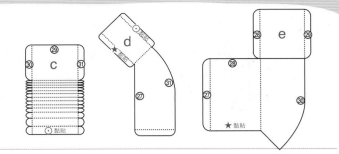

1 請將 ❾ ～ ❿ 紙型「人魚」拆卸,請將摺線摺好備用,版型 a、b 先放在一旁準備。

2 拿出版型 c、d、e,先將版型 d、e 兩處的㉗相黏貼。再依序將同號碼、同圖案黏貼呈現柱體狀。

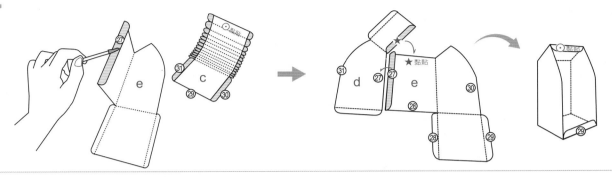

3 將版型 c、e 的㉙相黏貼,再將旁邊像鱗片的部分沿著盒子邊緣黏貼;
版型 f、g、h 作法同上相同,不再重複。

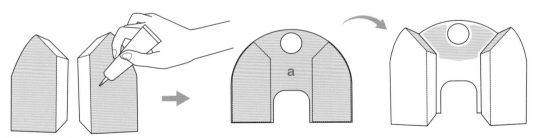

Tips
用小鑷子輔助操作,
效果更好喔。

4 將做好的 2 柱體對稱擺好,對準版型 a 左右兩邊黏貼。

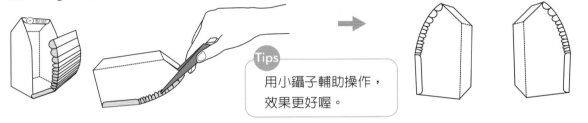

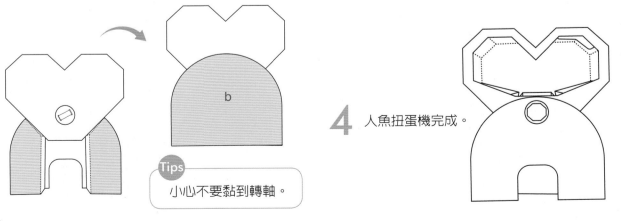

3 翻到背面拿出剛剛的版型 b,在柱體上膠,跟機台貼合。

Tips
小心不要黏到轉軸。

4 人魚扭蛋機完成。

淘氣小恐龍

紙型頁碼編號：❶❺ ～ ❸❶

（示範影片與圖解作法、順序略有不同，請自行選用）

心型主機台

底盒：紙型「心底盒」

1 請將 ❶❺ ～ ❶❽ 紙型「心底盒」1 ～ 4 拆卸，共有 7 個區塊，將摺線都摺好備用。

2 將版型 C 摺線摺好。

在標示數字①②③④處對應版型 B 同編號處，用白膠黏貼。

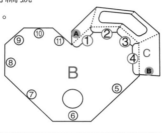

3 版型 E 同上方式對應編號黏貼，Ⓐ 跟版型 C 貼合。

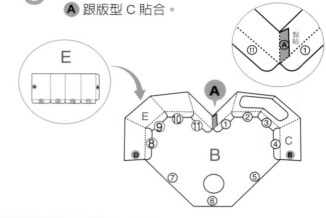

4 版型 I 同上方式對應編號黏貼，Ⓓ 跟版型 E 貼合。

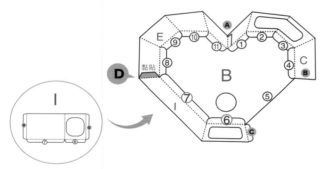

5 版型 G 同上方式對應編號黏貼，Ⓒ 跟版型 I 貼合、Ⓑ 跟版型 C 貼合。

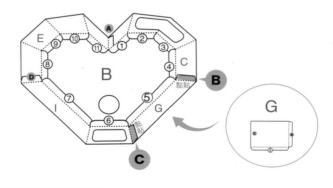

6 版型 K 將兩端黑點處黏貼；版型 L 亦同，呈現兩個三角形，在其中一邊上膠，尖頂對準底盒 Ⓓ Ⓑ 黏貼。

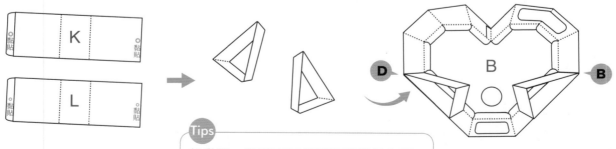

Tips

想黏緊一點可在三角形底部邊緣上膠，平貼在底盒上。

心型主機台
扭蛋機轉軸：紙型「手把機關」

1 請將 ⑲ 紙型「手把機關」拆卸，共有 5 個區塊，將摺線都摺好備用。

2 版型 N 將兩端愛心黏貼。接著在圓點處上膠，像蓋蓋子蓋上，從底部向內輕輕按壓黏貼，呈八角柱狀手把。

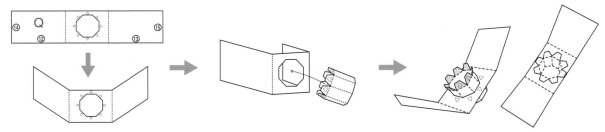

Tips
可用小鑷子輔助
按壓更順手喔。

3 隨意揉一點紙塞入手把，讓它堅固，將手把放入版型 Q 中間八角形處，將兩者的三角形對準黏貼。

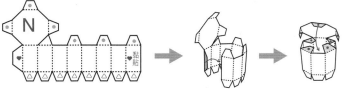

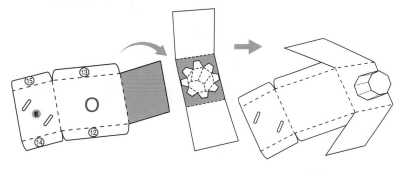

4 將版型 O 圖解粉紅色處對準手把空心方向黏貼，緊密覆蓋住。

5 在標示數字⑫⑬⑭⑮四處對應同編號位置，用白膠黏貼，呈現方盒狀。

6 將版型 P 穿入方盒的兩個長孔中貼合 E，再穿入底盒的圓洞，用版型 M 在盒子底部固定，版型 P 兩端黏貼。

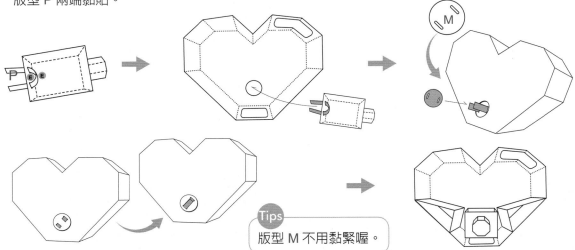

Tips
版型 M 不用黏緊喔。

心型主機台
上蓋：紙型「心蓋子」

1 請將 ❷⓿ ～ ❷❷ 紙型「心蓋子」1-3 拆卸，共有 6 個區塊，將摺線都摺好備用，並請拿出賽璐珞片、雙面膠。

2 在版型 A 背面鏤空處沿內緣上雙面膠，貼上賽璐珞片，並依照形狀，修剪多餘的部分。

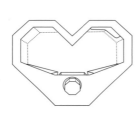

3 將版型 F 上標示⑯⑰⑱⑲處對應與 A 邊緣上同樣的編號，用白膠黏貼。

4 版型 D 同上方式對應編號黏貼，Ｆ 跟版型 F 貼合。

5 版型 J 同上方式對應編號黏貼，Ｇ 跟版型 F 貼合。

6 版型 H 同上方式對應編號黏貼，Ｈ 跟版型 J 貼合、Ｉ 跟版型 D 貼合。

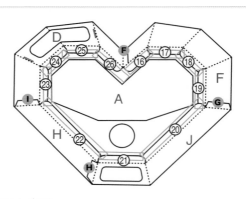

心型主機台
底盒、上蓋組合

1 將上蓋輕輕放上底盒，貼合無縫隙，試試看轉軸可不可以順利旋轉。

2 將版型 R 的半圓形插銷卡入扭蛋機投入口上方的孔洞中，完成。

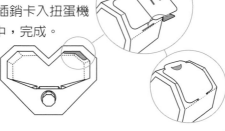

配件紙型
背鰭：紙型「背鰭」

1 請將 ❸⓿ ～ ❸❶ 紙型「背鰭」1～2 拆卸，將摺線都摺好備用。

2 將版型 n Ｔ Ｖ 上膠，對應版型 o 同編號處黏貼；版型 o Ｓ Ｕ 同前作法，最後呈大三角錐狀。

3 接下來 4 個背鰭作法相同，以版型 p、q 為例。將版型 q Ｘ 上膠，對應版型 p 同編號處黏貼；版型 p Ｗ Ｙ 同前作法，最後呈小三角錐狀。

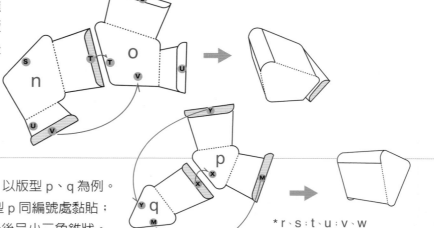

*r、s、t、u、v、w
版式相同、作法相同，不再重複。

1 請將 ❷❸ ～ ❷❻ 紙型「頭」1 ～ 4 拆卸，將摺線都摺好備用，「頭 2」中有恐龍眼睛（版型 x），請留存備用。

2 將版型 c ㉗㉘㉙上膠，對應版型 a 同編號處黏貼。

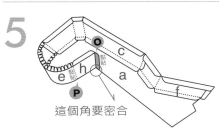

3 版型 f 同上方式對應編號黏貼，**L** 跟版型 c 貼合。

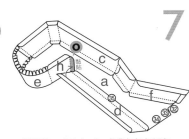

4 將版型 e 同上方式對應編號黏貼，要對準弧形，**K** 跟版型 c 貼合。

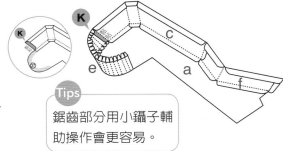
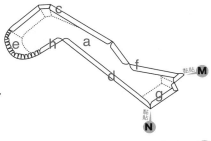

> **Tips**
> 鋸齒部分用小鑷子輔助操作會更容易。

5 版型 h 同上方式對應編號，**P** 跟版型 e 貼合，**O** 要記得呈直角狀。

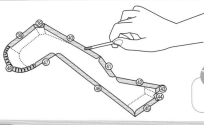

這個角要密合

6 版型 d 同上方式對應編號黏貼，**O** 跟版型 e 貼合。

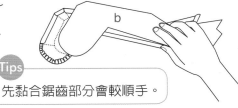

7 版型 g 同上方式對應編號黏貼，**N** 跟版型 d 貼合，**M** 跟版型 f 貼合。

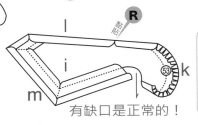

8 在已成形的頭部上膠，將版型 b 放上，一邊對齊、一邊施力使上下黏合，完成恐龍的上半身。

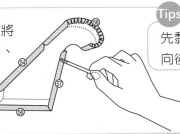

> **Tips**
> 先黏合鋸齒部分會較順手。

1 請將 ㉗ ～ ㉙ 紙型「尾巴」1 ～ 3 拆卸，將摺線都摺好備用。

2 將版型 l ㊾㊿上膠，對應版型 i 同編號處黏貼。

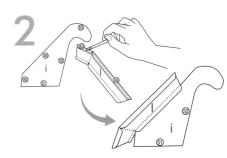

3 版型 m 同上方式對應編號，**Q** 跟版型 l 貼合。

4 版型 k 同上方式對應編號，順著邊緣對齊黏貼，有缺口是正常的喔！**R** 跟版型 l 貼合。

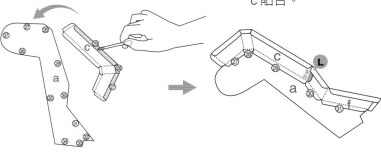

有缺口是正常的！

> **Tips**
> 鋸齒部分用小鑷子輔助操作會更容易。

5 在已成形的尾巴上膠，將版型 j 放上，一邊對齊、一邊施力使上下黏合，完成恐龍的下半身。

> **Tips**
> 先黏合鋸齒部分，再慢慢向後黏合會較順手。

11

1 拿出剛剛做好的心型主機台和恐龍上半身、下半身。

2 將恐龍上半身上膠,貼合主機台左半邊黏住。

Tips
輕輕按壓數秒等待密合,再放著靜置幾分鐘讓兩者完全黏住。

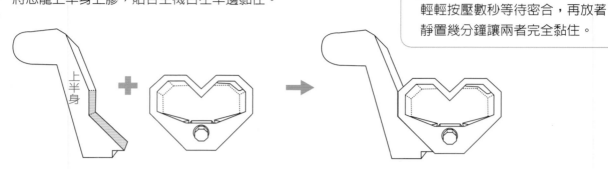

3 黏下半身時要將整體立起,檢查上半身與下半身的平衡,確定扭蛋機可以站立才上膠固定下半身。

Tips
同樣要按壓等待,並靜置等待完全黏合。

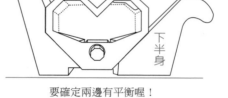

要確定兩邊有平衡喔!

4 拿出剛剛做的 5 個背鰭,將最大的背鰭底部菱形的兩邊上膠,貼在心型主機台的凹處。

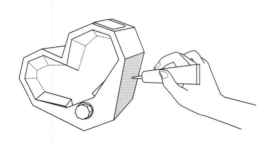

5 中型背鰭有 2 個,一個貼在主機台插銷片上,需要用一段雙面膠配合白膠黏貼。

另一個貼在心型左邊平坦處,以白膠黏貼即可

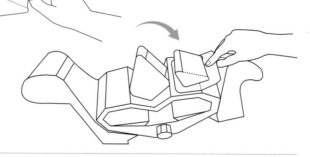

6 將 2 個小型背鰭貼在兩側。

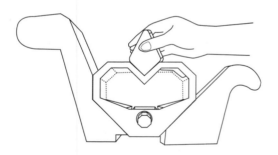

7 拿出剛剛留存的恐龍眼睛,貼上完成。

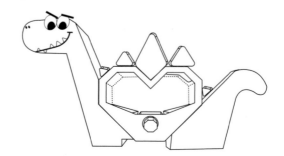

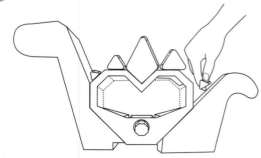

蛋盒

紙型頁碼編號：④、⑱

（示範影片與圖解作法、順序略有不同，請自行選用）

紙型「紙扭蛋」

1 將版型 X、Y、Z 拆卸，請將摺線摺好備用。

2 將版型 Y 摺線摺好，V 形線向內凹摺，首尾 **E** 黏貼、底部 **F**、**G** 依序黏貼，再像盒子一樣蓋上黏住。

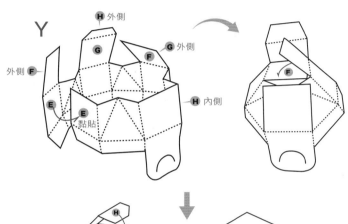

3 版型 Z 作法同上。

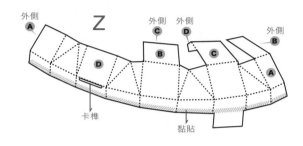

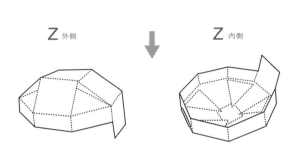

4 版型 Z 的半球完成後，將版型 X 摺線摺好、黏貼處上膠，貼在版型 Z 提示處。

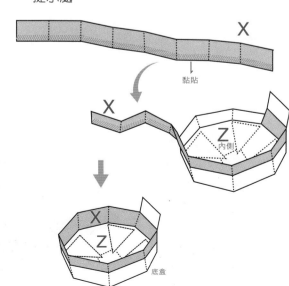

5 對準卡榫處，試試兩者可不可以蓋上，再將版型 Z 尾端凸起處上膠跟上蓋黏貼。

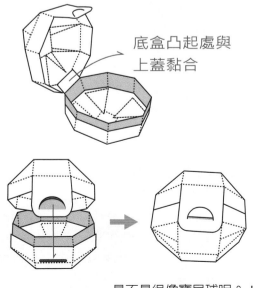

底盒凸起處與上蓋黏合

是不是很像寶貝球呢？！

可代替水彩使用

設計/漫畫/塗鴉/美勞/

ACC 英士

繪畫 新主張

丸筆

ACC英士 丸筆 wán brush

1. 筆尖由特殊纖維製成，富彈性及耐磨性。
2. 筆尖直接沾水即可做出漸層，渲染。
3. 筆可直接互染，調色。
4. 使用簡單，方便而不失實用性。

漸層
直接沾水使用

渲染
紙張沾水使用

互染混色
色彩更豐富

混色・重疊 效果

沾塗印章使用
豐富變化色彩

隨手記錄美麗風景

描繪當下內心感受

原來一切是那麼簡單

丸 樂人生，享受生活
- 英士

新東文具企業有限公司
地址:台北市涼州街50號3樓
服務電話: 0800-300-188

Carolina 玩轉扭蛋紙機關：美人魚篇／卡若琳著 . --
初版 . -- 新北市：臺灣商務，2020.10
面；21×29.7 公分
ISBN 978-957-05-3286-9（平裝）

1. 紙工藝術

972 109012677

Carolina 玩轉扭蛋紙機關
美人魚篇

作　　者 ― 卡若琳（Carolina）
發 行 人 ― 王春申
選書顧問 ― 林桶法、陳建守
總 編 輯 ― 張曉蕊
統籌策劃 ― 張曉蕊
責任編輯 ― 何宣儀
特約編輯 ― 葛晶瑩
封面設計 ― 吳郁嫻
圖解繪圖 ― green ma
內頁設計 ― 綠貝殼資訊有限公司

營業組長 ― 何思頓
行銷組長 ― 張家舜
影音組長 ― 謝宜華
出版發行 ― 臺灣商務印書館股份有限公司
　　　　　　　23141 新北市新店區民權路 108-3 號 5 樓（同門市地址）
電話：(02)8667-3712　傳真：(02)8667-3709
讀者服務專線：0800056193
郵撥：0000165-1
E-mail：ecptw@cptw.com.tw
網路書店網址：www.cptw.com.tw
Facebook：facebook.com.tw/ecptw

局版北市業字第 993 號
初版一刷：2020 年 10 月
印刷廠：鴻霖印刷傳媒股份有限公司
定價：新台幣 630 元
法律顧問一何一芃律師事務所

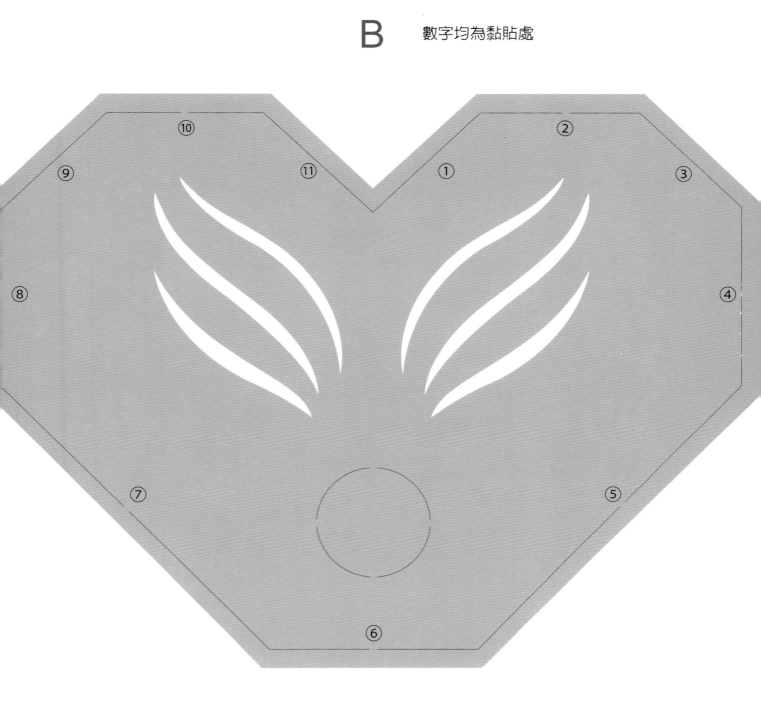

B　　數字均為黏貼處

● 黏貼

● 黏貼

K 將摺線摺好 L

黏貼

黏貼

黏貼

黏貼

心底盒 3 ─ 背面

E

I

C

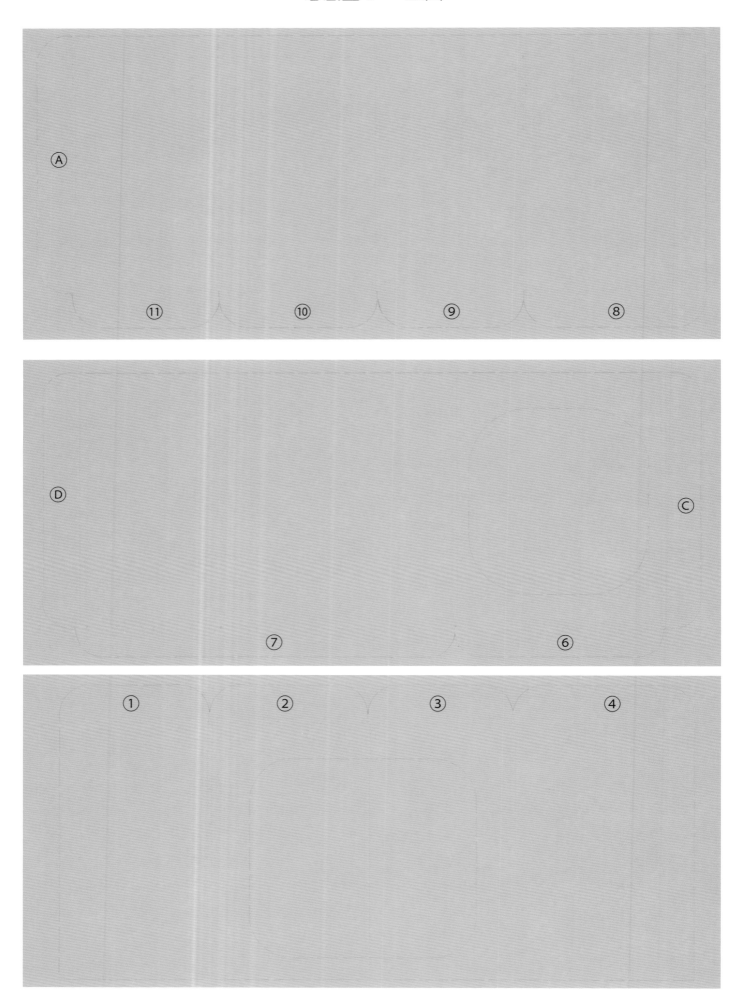

心底盒 4 — 背 面

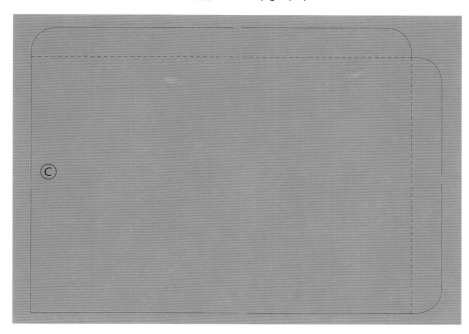

1. 將摺線摺好
2. 依字母、數字
 順序黏貼

G

紙扭蛋 — 背面

1. 將摺線摺好
2. 依字母、數字順序黏貼
3. V 形線向內凹折

X

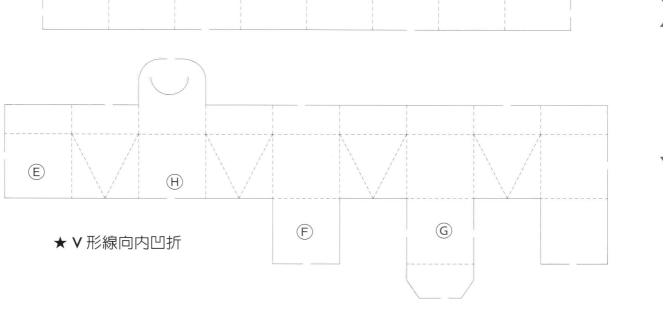

★ V 形線向內凹折

Y

黏貼　　　卡榫

Z

心底盒 4 — 正面

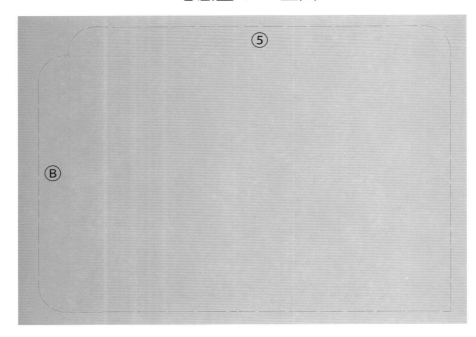

紙扭蛋 — 正面

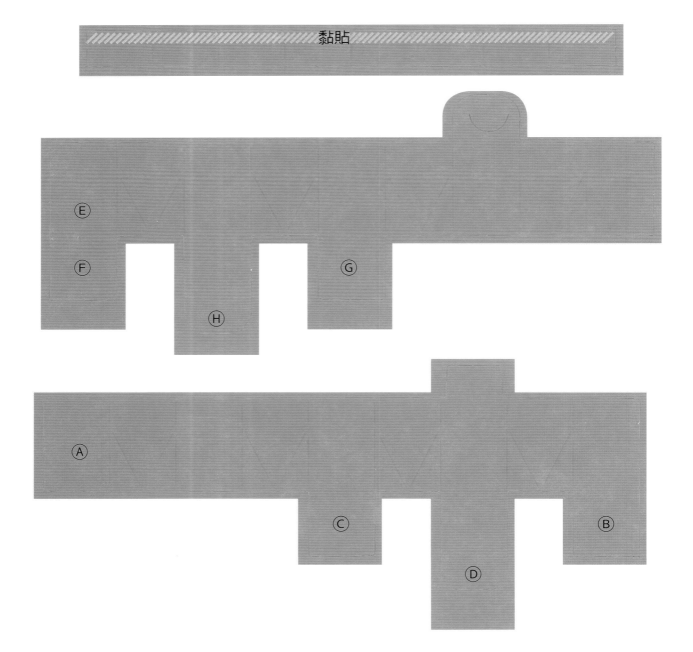

手把機關 — 背面

1. 將摺線摺好
2. 依字母、數字順序黏貼

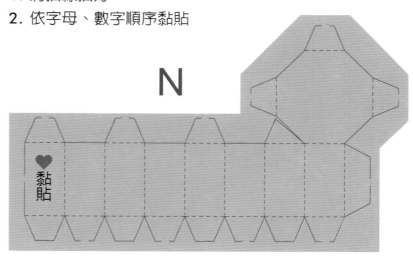

N

M

❤ 黏貼

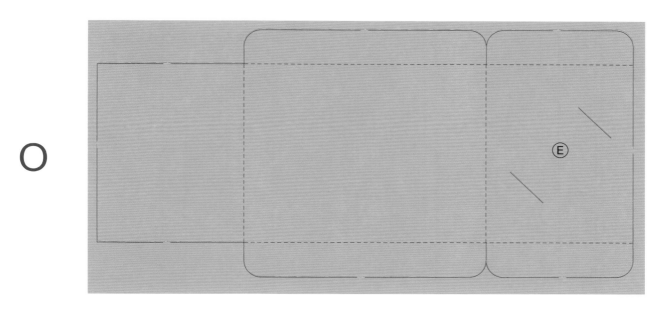

O

Ⓔ

P

⑭

⑫

⑬

⑮

Q

黏貼

△ 黏貼

⑮　⑬

⑭　⑫

Ⓔ

手把機關 — 正面

A 　數字均為黏貼處

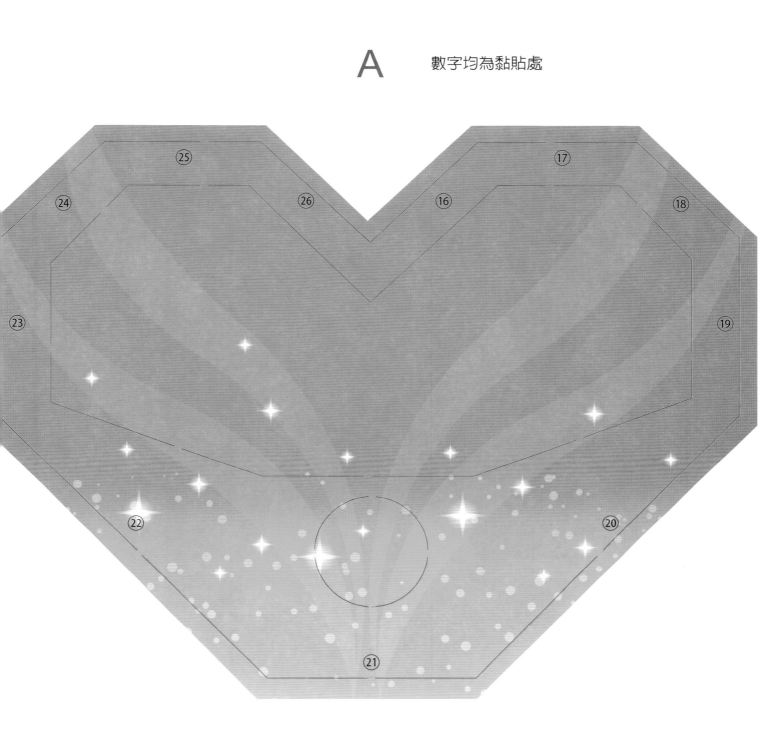

數字均為黏貼處

1. 將摺線摺好
2. 依字母、數字順序黏貼

7

J

D

Ⓕ

卡榫

卡榫

Ⓘ

F

Ⓖ

❼

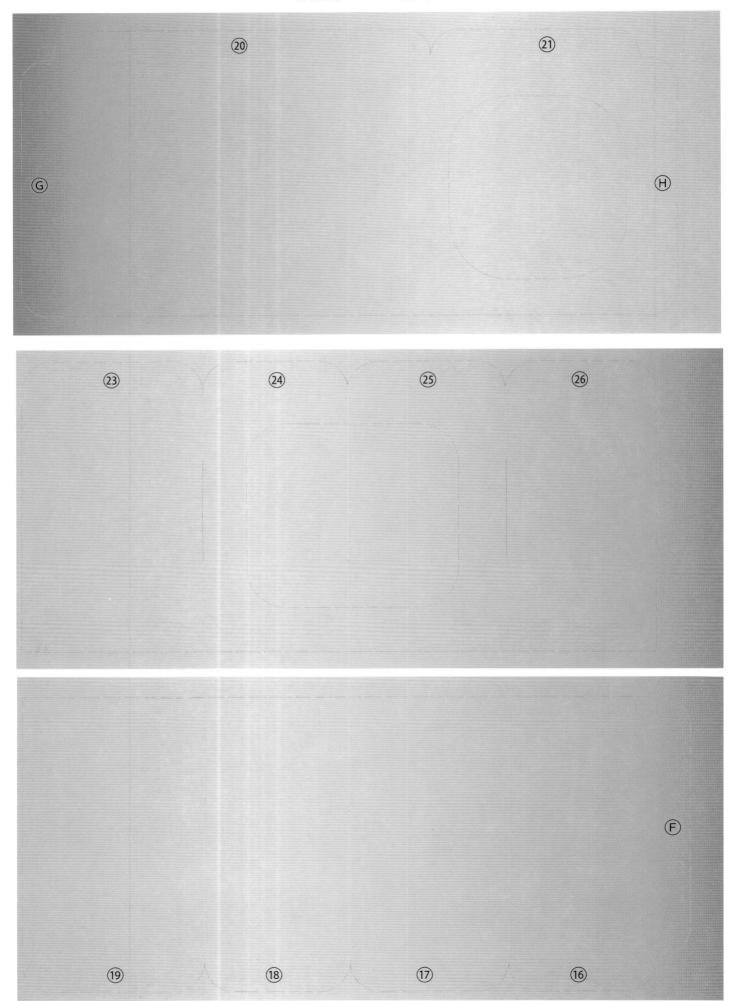

R

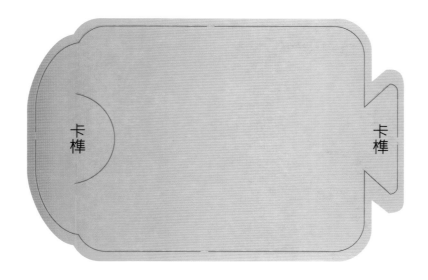

1. 將摺線摺好
2. 依字母、數字順序黏貼

H

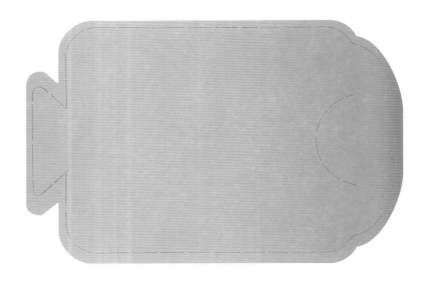

a

b

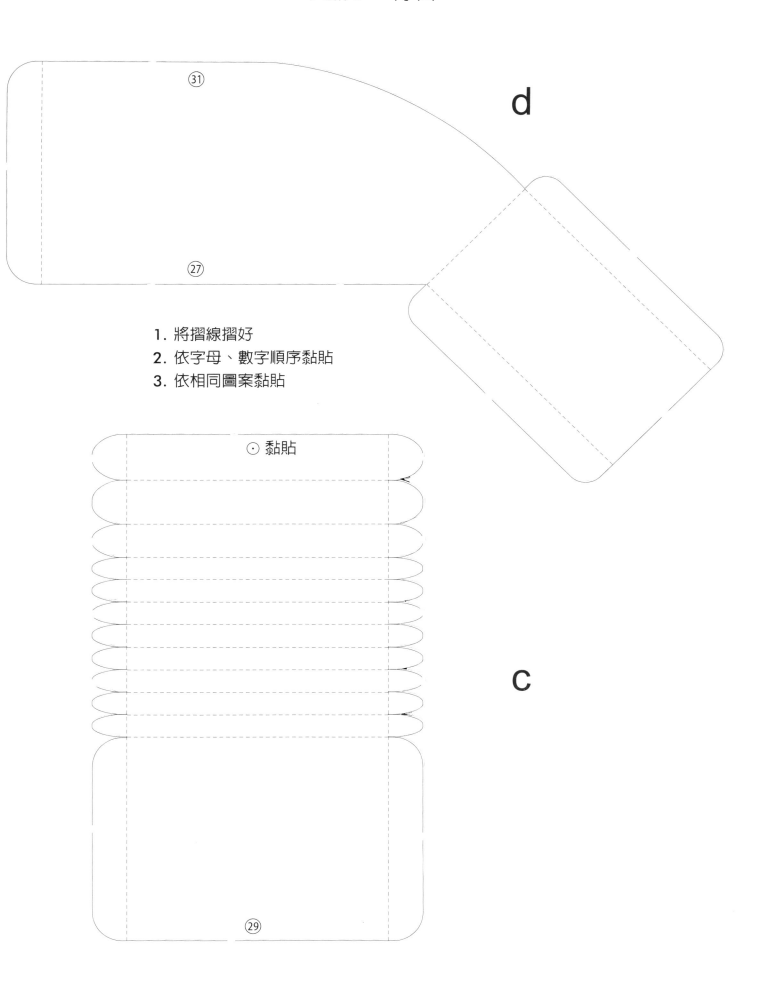

d

㉛

㉗

1. 將摺線摺好
2. 依字母、數字順序黏貼
3. 依相同圖案黏貼

⊙ 黏貼

c

㉙

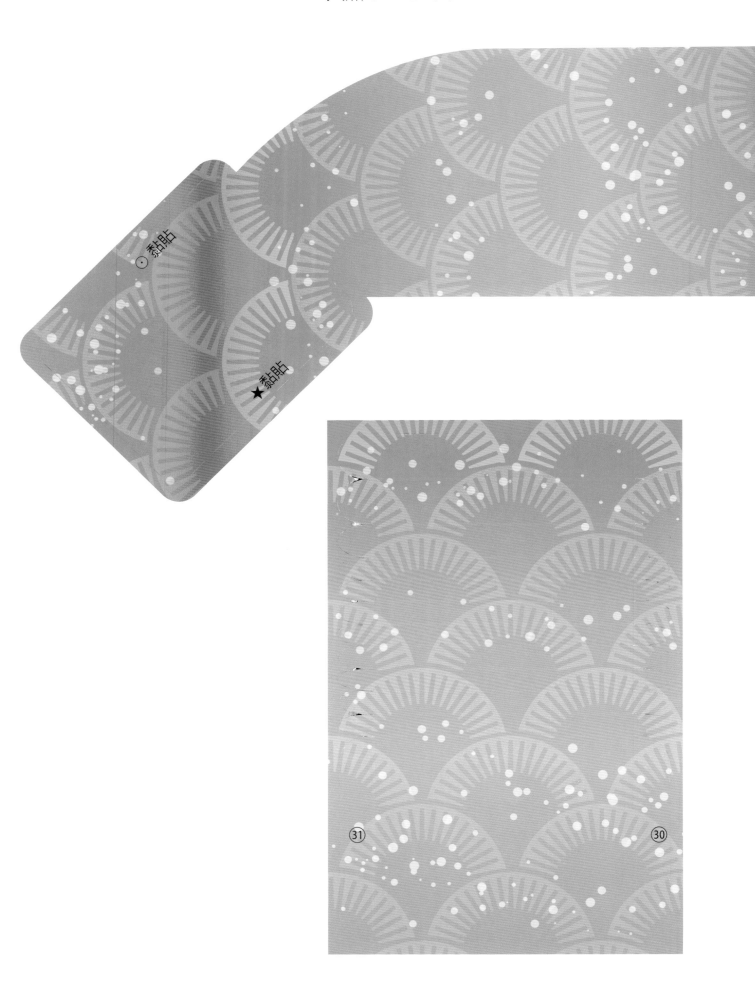

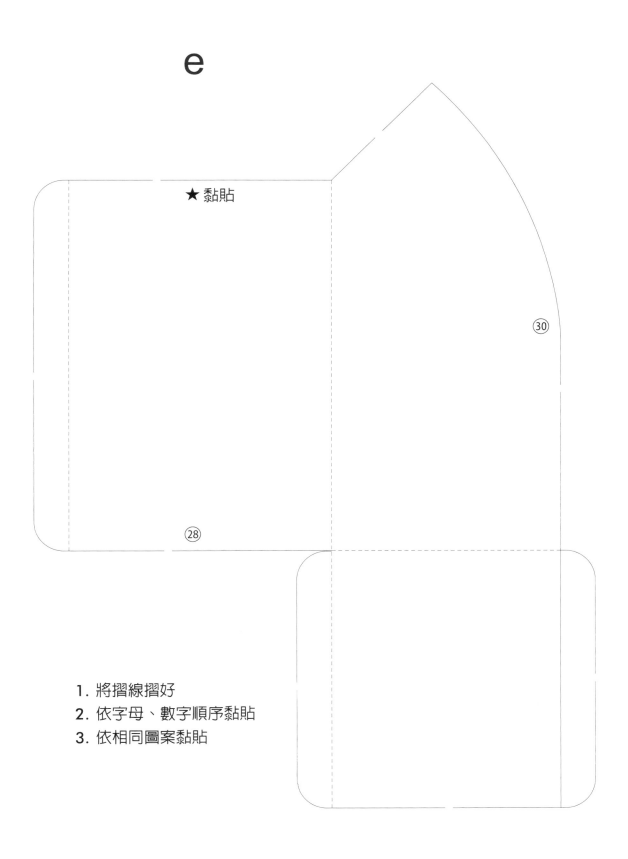

e

★黏貼

㉚

㉘

1. 將摺線摺好
2. 依字母、數字順序黏貼
3. 依相同圖案黏貼

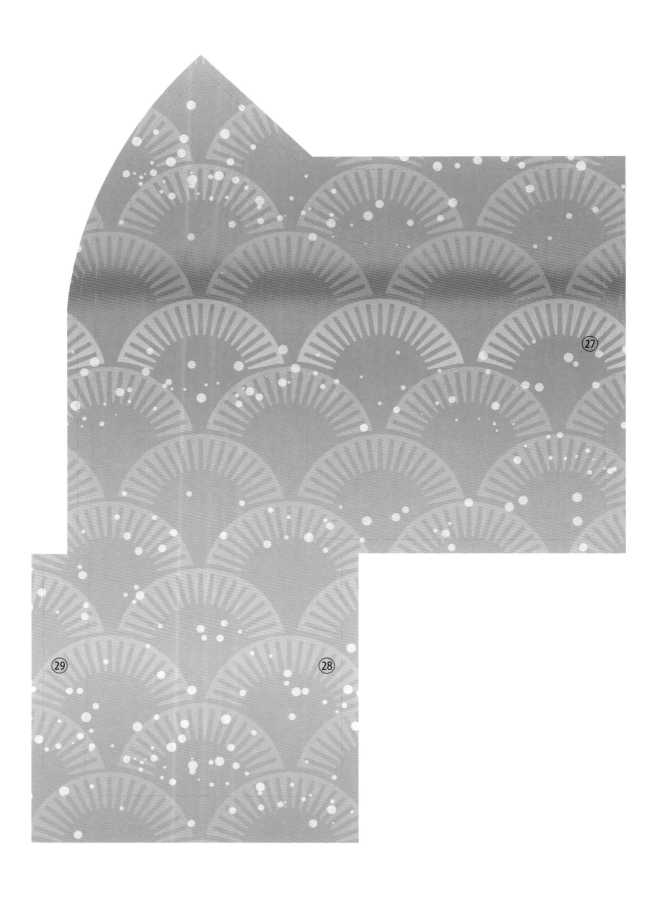

㊱

f

㉜

1. 將摺線摺好
2. 依字母、數字順序黏貼
3. 依相同圖案黏貼

⊙ 黏貼

g

㉞

h

★ 黏貼

㉟

㉝

1. 將摺線摺好
2. 依字母、數字順序黏貼
3. 依相同圖案黏貼

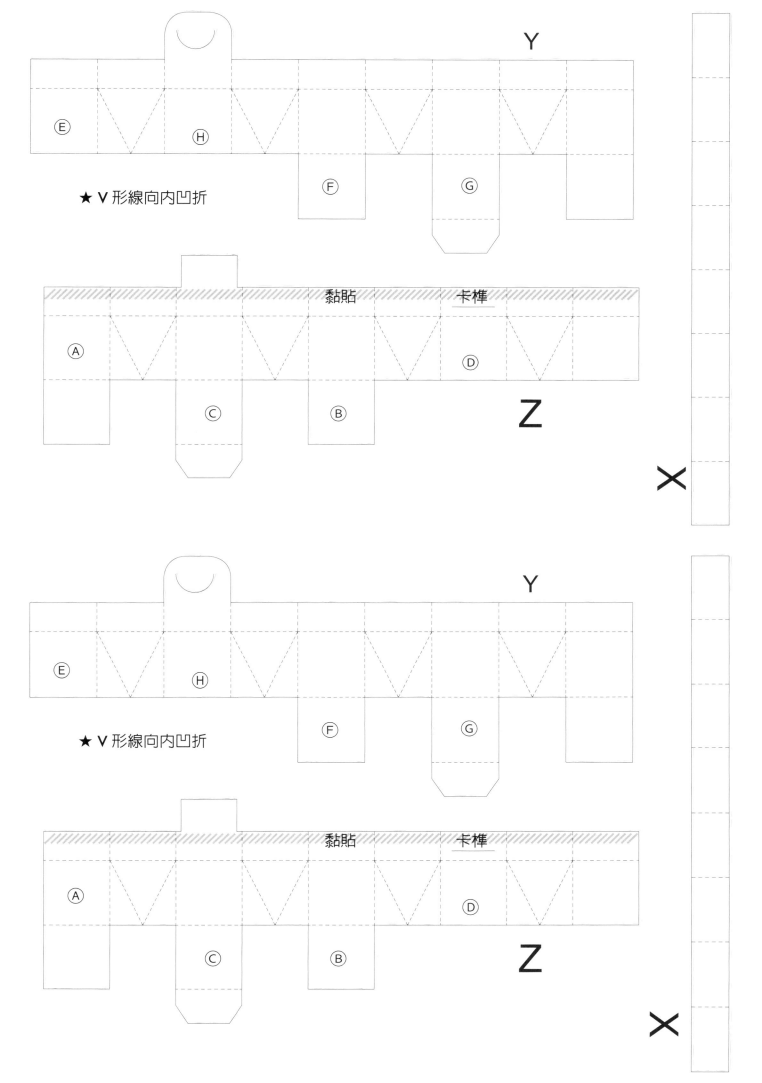

★ V 形線向內凹折

★ V 形線向內凹折

E

F G

H

黏貼

A

C B

D

E

F G

H

黏貼

A

C B

D

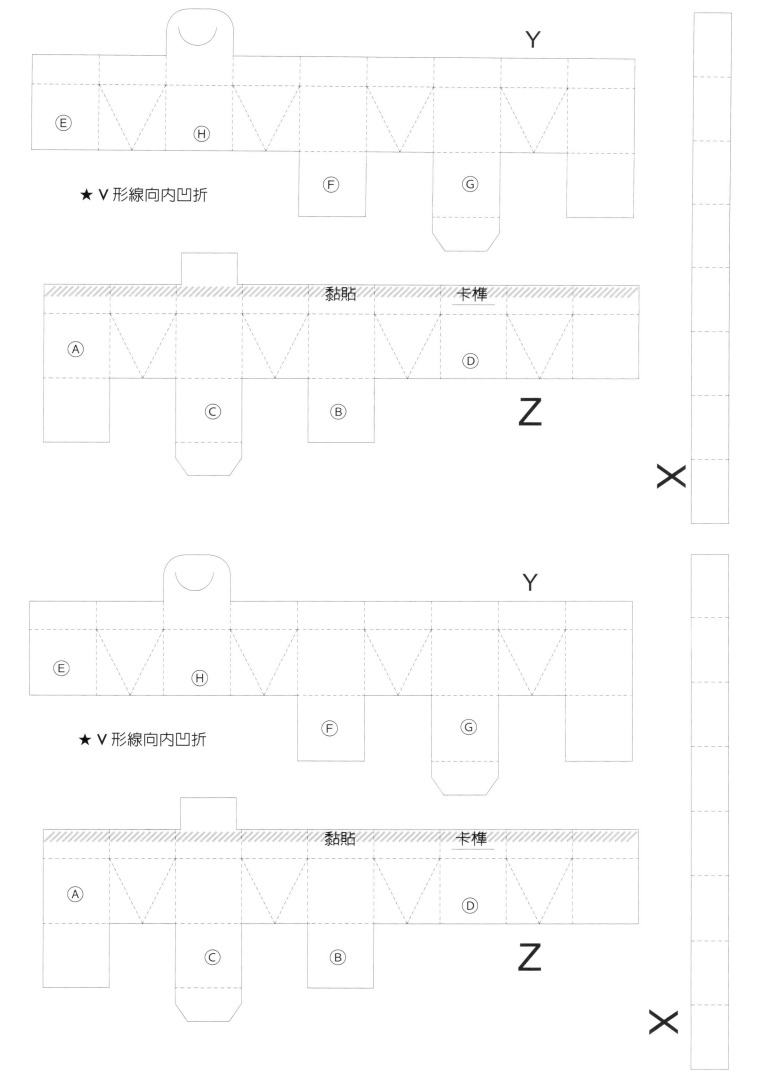

★ V 形線向内凹折

★ V 形線向内凹折

Ⓔ

Ⓕ Ⓖ

 Ⓗ

Ⓐ

 Ⓒ Ⓑ

 Ⓓ

Ⓔ

Ⓕ Ⓖ

 Ⓗ

Ⓐ

 Ⓒ Ⓑ

 Ⓓ

B 數字均為黏貼處

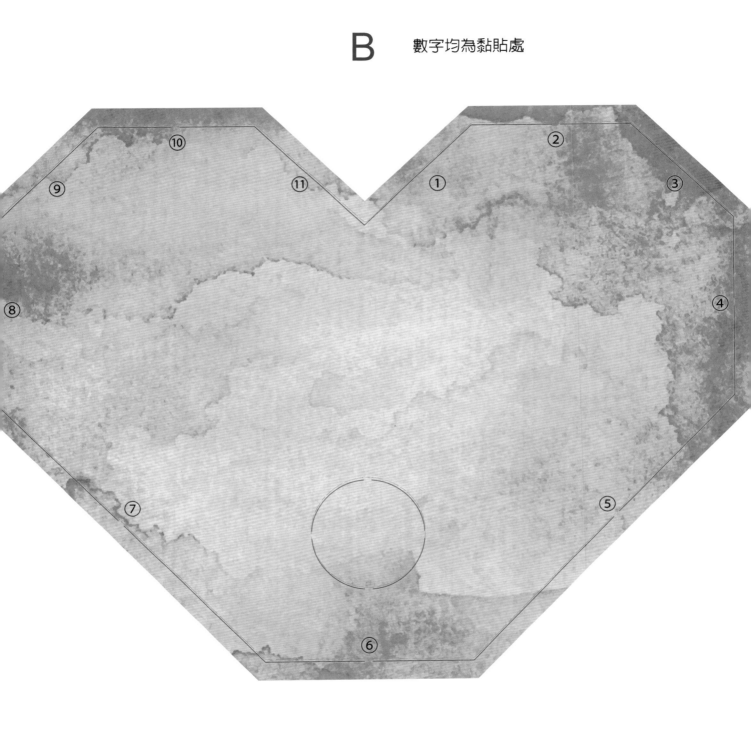

數字均為黏貼處

● 黏貼

● 黏貼

K　　　　將摺線摺好　　　　L

1. 將摺線摺好
2. 依字母、數字順序黏貼

E

I

C

心底盒 4 — 背 面

1. 將摺線摺好
2. 依字母、數字
 順序黏貼

G

紙扭蛋 — 背面

1. 將摺線摺好
2. 依字母、數字順序黏貼
3. V 形線向內凹折

X

Y

★ V 形線向內凹折

黏貼　　　卡榫

Z

心底盒 4 — 正面

紙扭蛋 — 正面

手把機關 - 背面

1. 將摺線摺好
2. 依字母、數字順序黏貼

M

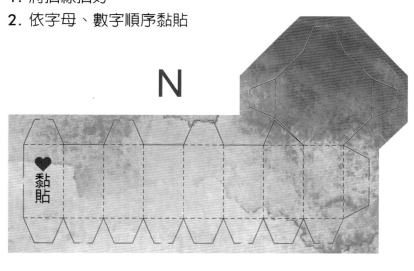

N

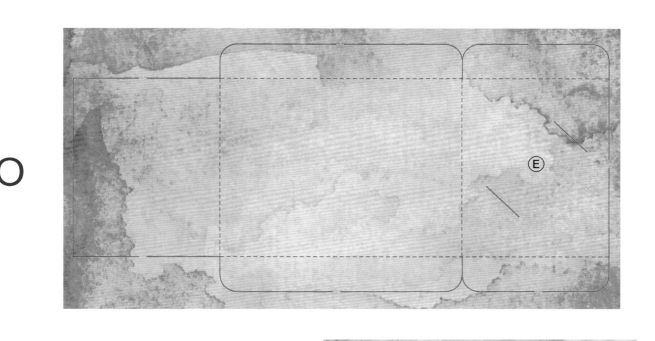

O

P

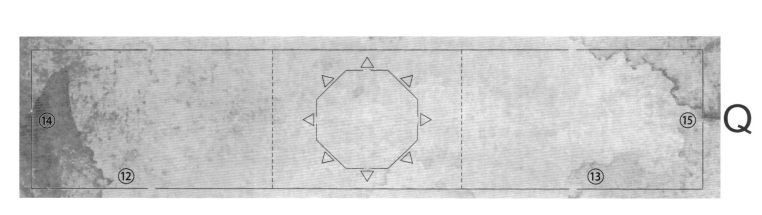

Q

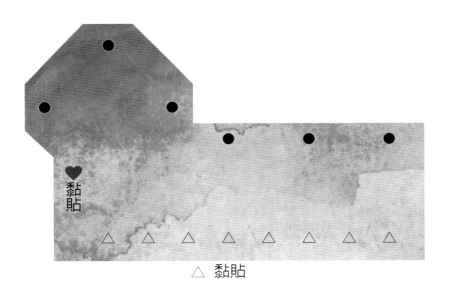

黏貼

△ 黏貼

⑮　⑬

⑭　⑫

Ⓔ

手把機關 — 正面

A　　數字均為黏貼處

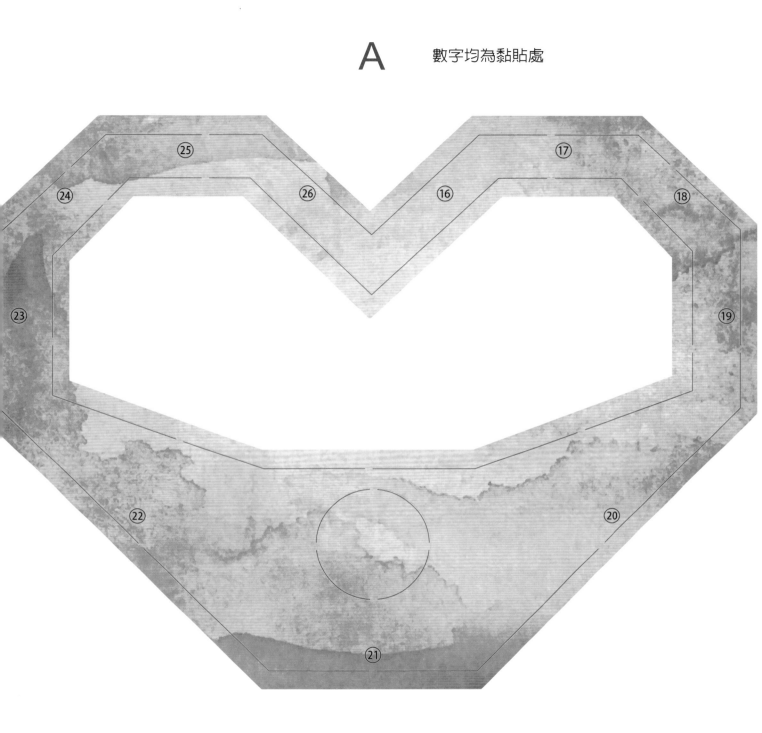

數字均為黏貼處

1. 將摺線摺好
2. 依字母、數字順序黏貼

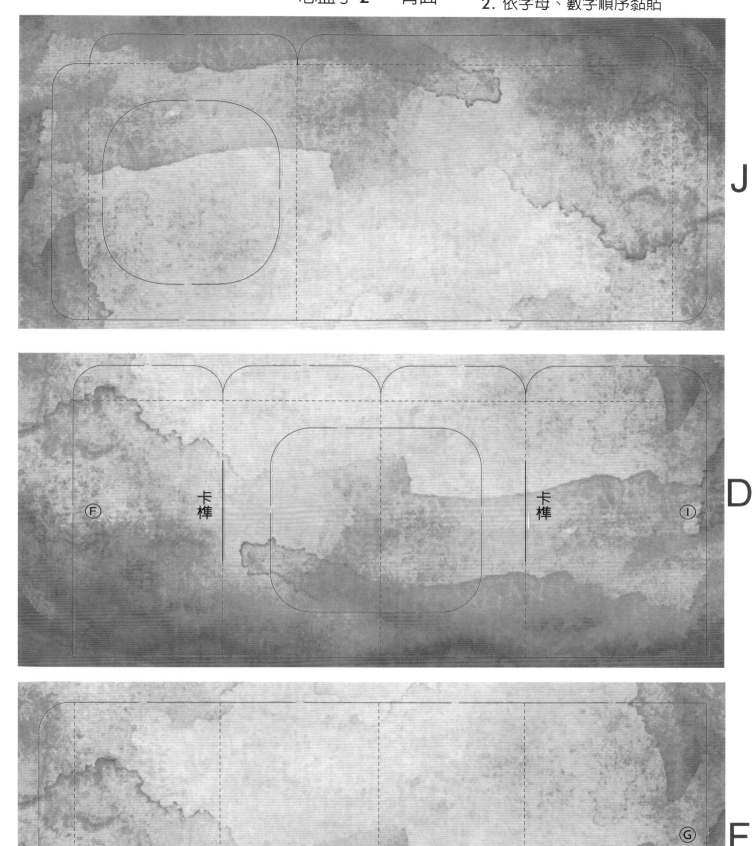

J

D

F

R

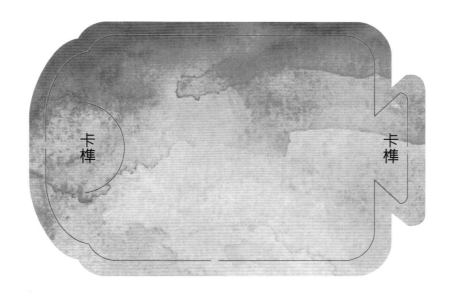

1. 將摺線摺好
2. 依字母、數字順序黏貼

H

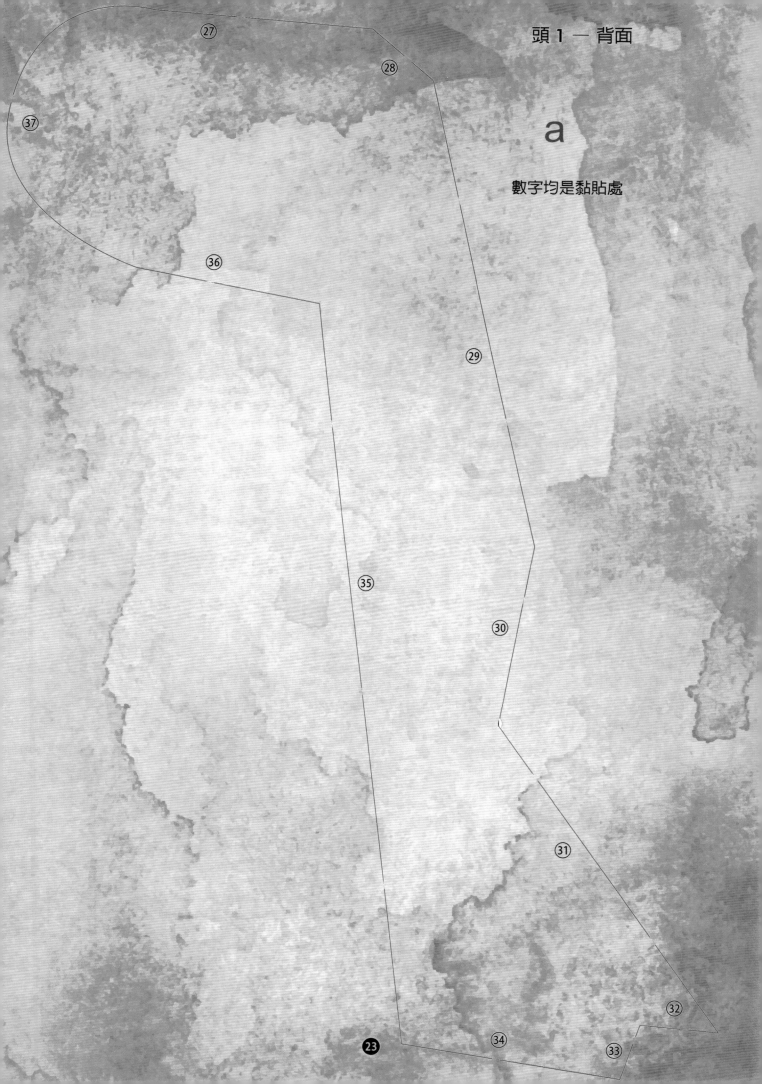

㉗

㉘

㊲

a

數字均是黏貼處

㊱

㉙

㉚

㉟

㉛

㉜

23

㉞

㉝

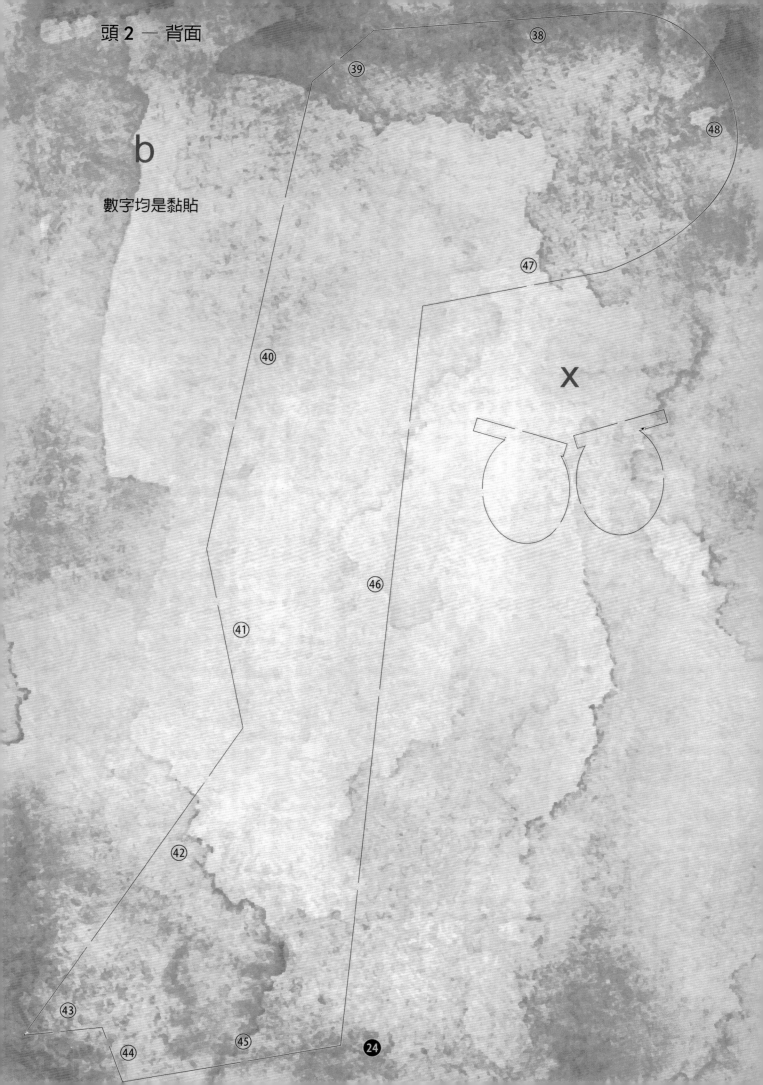

頭 2 － 背面

b

數字均是黏貼

1. 將摺線摺好
2. 依字母、數字順序黏貼

1. 將摺線摺好
2. 依字母、數字順序黏貼

j

i

數字均是黏貼處

㊹

㊼

㊽

㊾

㊺

㊻

㊼

㊿

㊾

數字均是黏貼處

1. 將摺線摺好
2. 依字母、數字順序黏貼

1. 將摺線摺好
2. 依字母、數字順序黏貼

m

�57 �52

�56 �51

 Ⓠ

1. 將摺線摺好
2. 依字母、數字順序黏貼

U

S

n

o

T

V

p

r

X

X

W

W

q

Y

s

Y

V

S

T

U

W W

X X

Y Y

背鰭 1 — 正面

1. 將摺線摺好
2. 依字母、數字順序黏貼

X

W

u

Y

v

Y

W

W

X

W

X

Y

X

W

Y

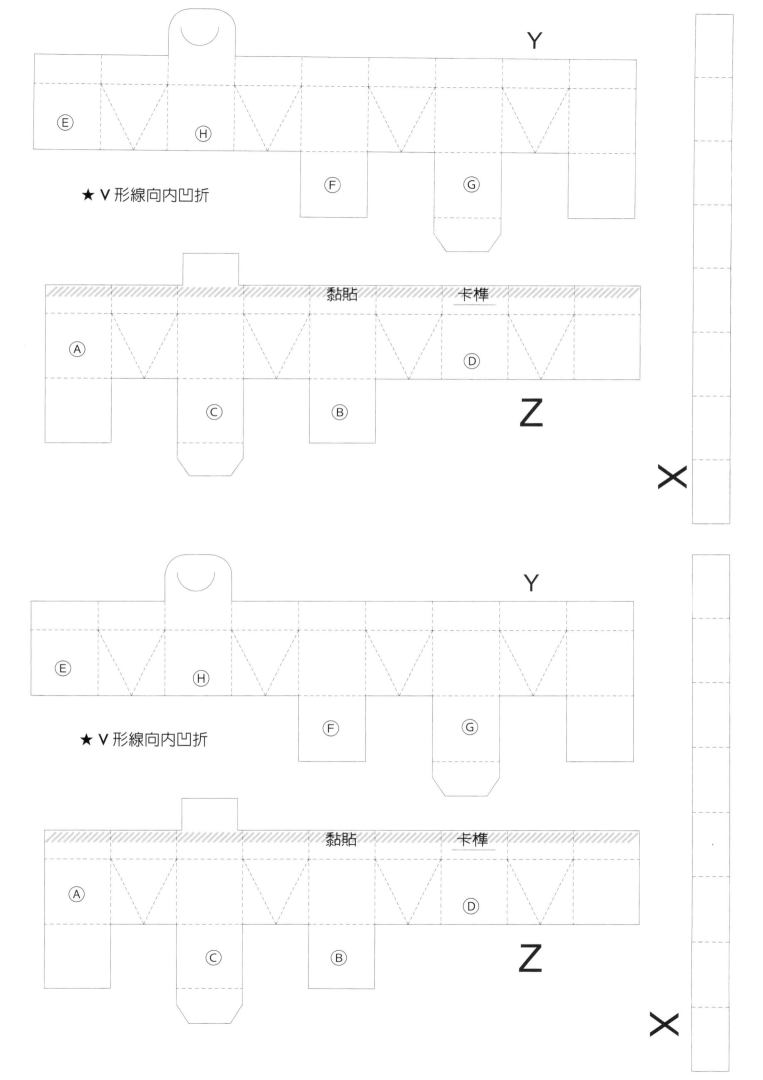

★ V 形線向內凹折

★ V 形線向內凹折

Ⓔ

Ⓕ Ⓖ

 Ⓗ

Ⓐ

 Ⓒ Ⓑ

 Ⓓ

Ⓔ

Ⓕ Ⓖ

 Ⓗ

Ⓐ

 Ⓒ Ⓑ

 Ⓓ

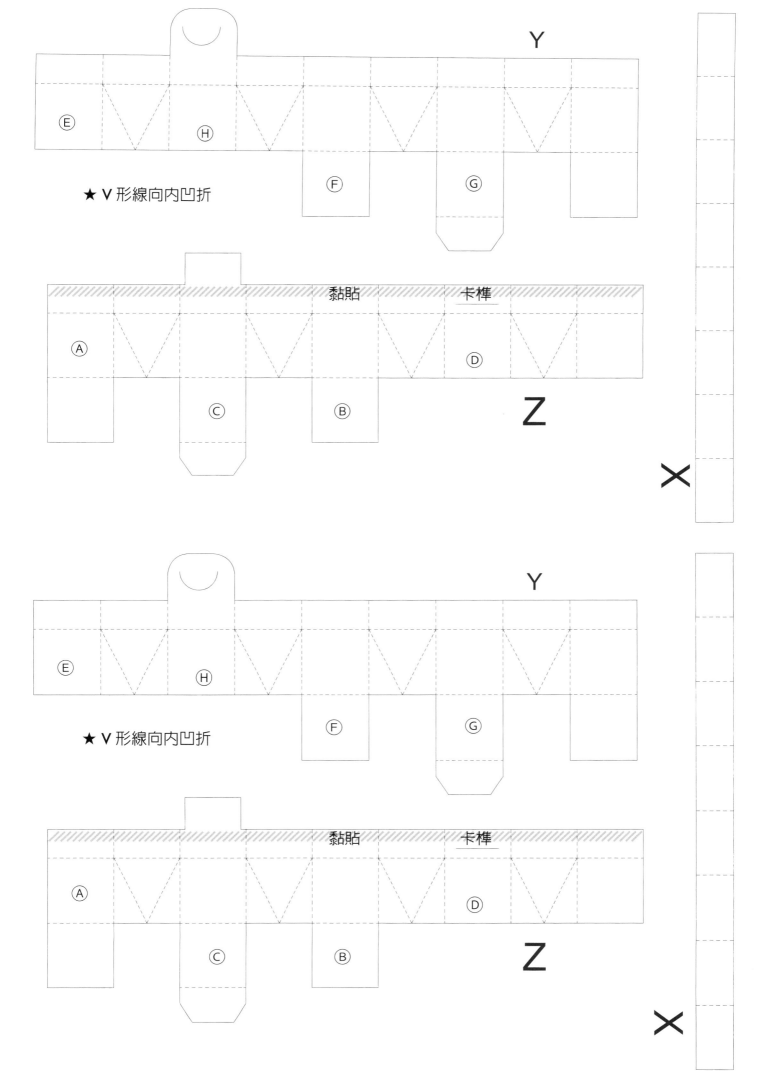

★ V 形線向內凹折

★ V 形線向內凹折

Ⓔ

Ⓕ Ⓖ

 Ⓗ

Ⓐ

 Ⓒ Ⓑ

 Ⓓ

Ⓔ

Ⓕ Ⓖ

 Ⓗ

Ⓐ

 Ⓒ Ⓑ

 Ⓓ

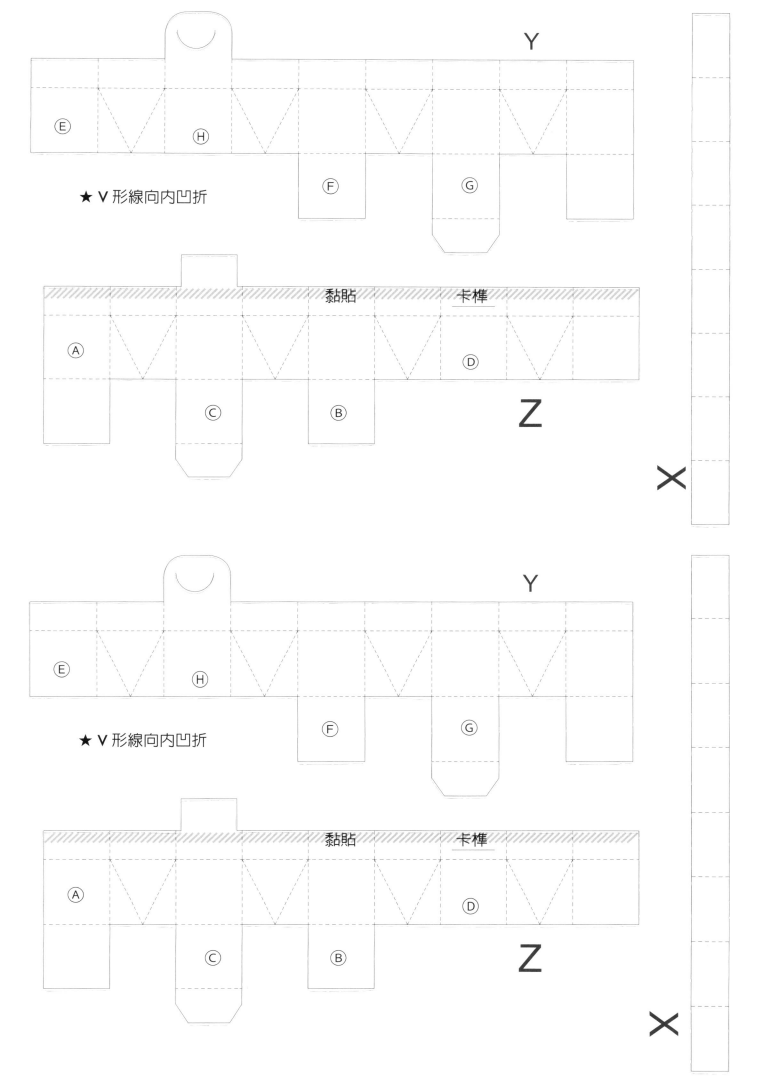

★ V 形線向內凹折

★ V 形線向內凹折

Ⓔ

Ⓕ Ⓖ

 Ⓗ

Ⓐ

 Ⓒ Ⓑ

 Ⓓ

Ⓔ

Ⓕ Ⓖ

 Ⓗ

Ⓐ

 Ⓒ Ⓑ

 Ⓓ

B　　數字均為黏貼處

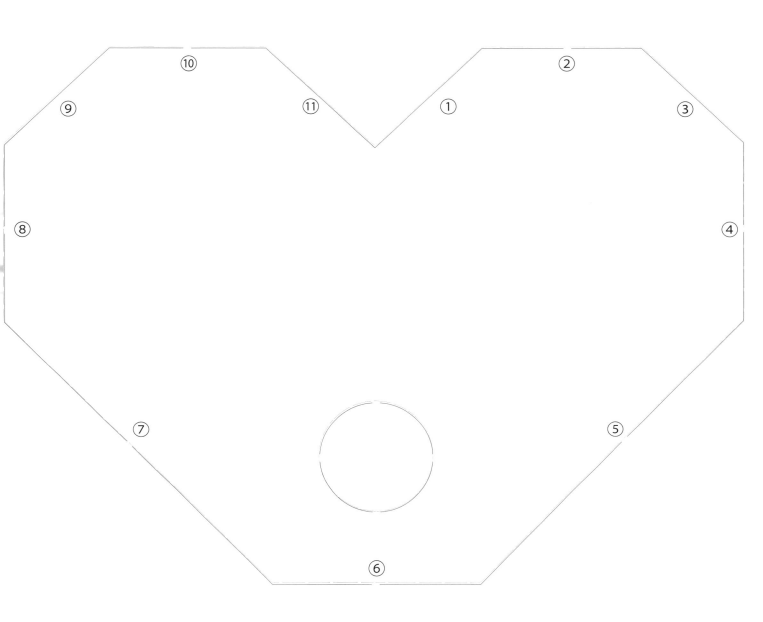

● 黏貼

● 黏貼

K 將摺線摺好 L

● 黏貼

● 黏貼

黏貼

黏貼

心底盒 3 — 背面

1. 將摺線摺好
2. 依字母、數字順序黏貼

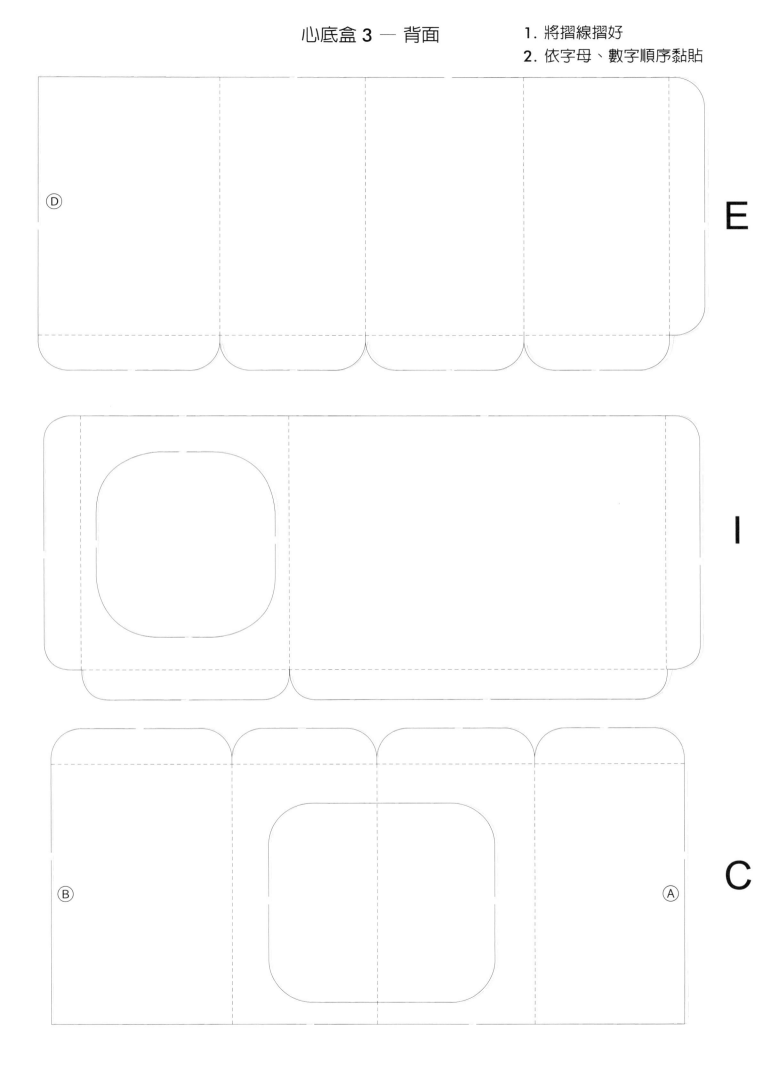

Ⓐ

⑪　　　　⑩　　　　⑨　　　　⑧

Ⓓ　　　　　　　　　　　　　　Ⓒ

⑦　　　　　⑥

①　　　　②　　　　③　　　　④

心底盒 4 — 背 面

1. 將摺線摺好
2. 依字母、數字
 順序黏貼

Ⓒ

G

紙扭蛋 — 背面

1. 將摺線摺好
2. 依字母、數字順序黏貼
3. V 形線向內凹折

X

卡榫

Ⓔ Ⓗ

Ⓕ Ⓖ

Y

★ V 形線向內凹折

黏貼 卡榫

Ⓐ Ⓓ

Ⓒ Ⓑ

Z

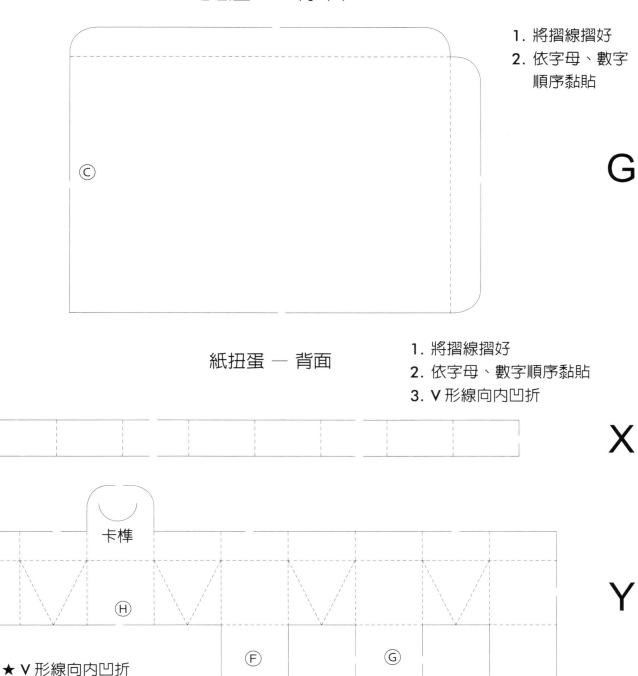
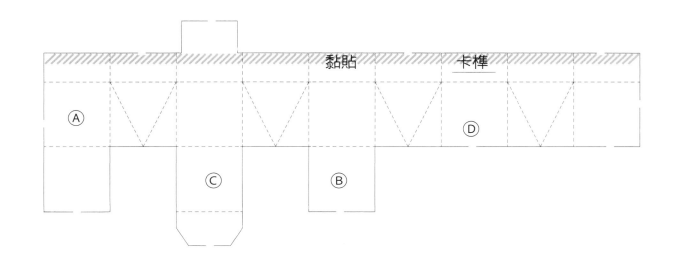

心底盒 4 — 正面

⑤

Ⓑ

紙扭蛋 — 正面

黏貼

Ⓔ

Ⓕ Ⓖ

Ⓗ

Ⓐ

Ⓒ Ⓑ

Ⓓ

1. 將摺線摺好
2. 依字母、數字順序黏貼

M

N

O

P

♥
黏貼

△ 黏貼

⑮ ⑬

⑭ ⑫

Ⓔ

A 數字均為黏貼處

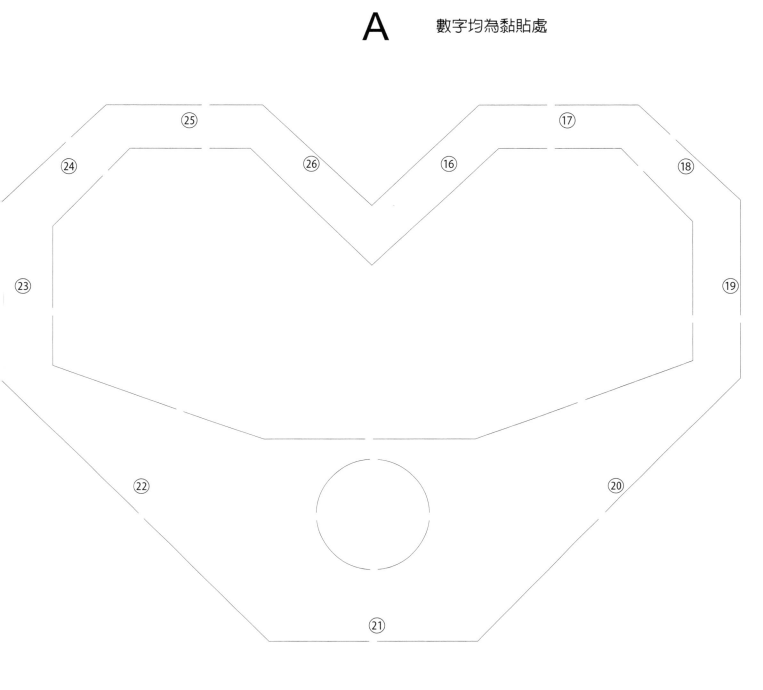

心蓋子 **2** — 背面

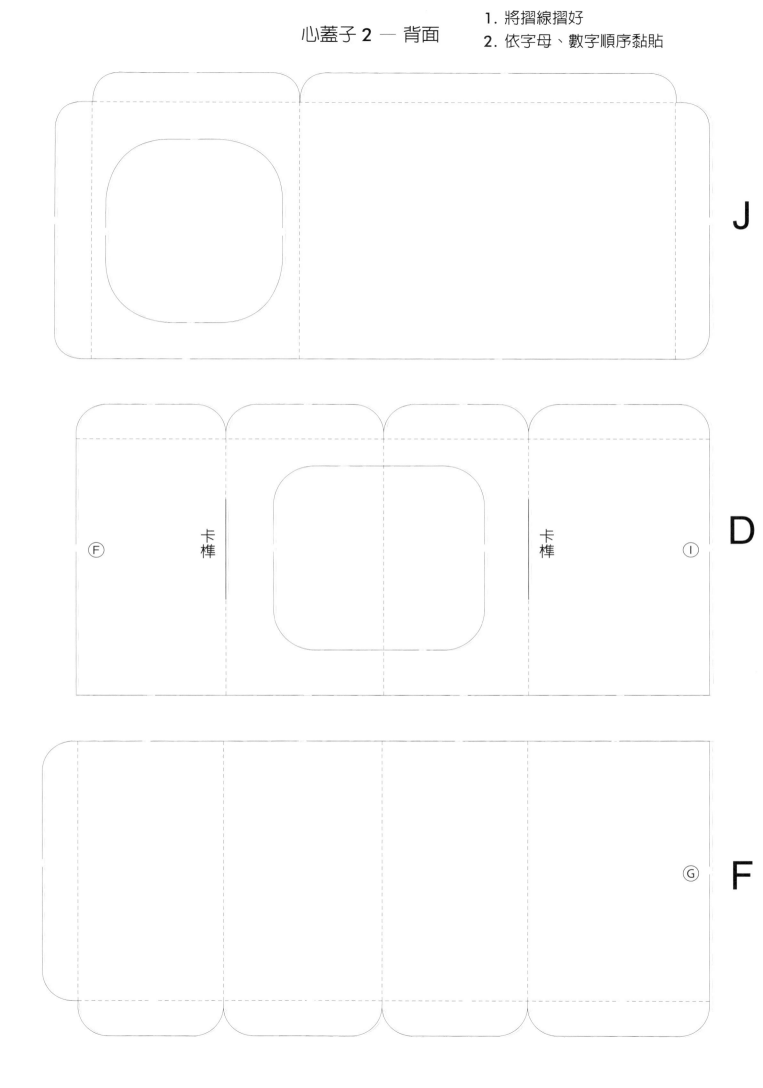

J

D

F

卡榫

卡榫

Ⓕ

Ⓘ

Ⓖ

⑳　　　　　　　　　　㉑

Ⓖ　　　　　　　　　　　　　　　　　　Ⓗ

㉓　　　　㉔　　　　㉕　　　　㉖

Ⓕ

⑲　　　⑱　　　⑰　　　⑯

R

卡榫 卡榫

1. 將摺線摺好
2. 依字母、數字順序黏貼

H

㉒

①